书法自学与鉴赏丛帖

龙门四品

卢国联 编

上海人民美术出版社

书法自学与鉴赏答疑

学习书法有没有年龄限制？

学习书法是没有年龄限制的，通常 5 岁起就可以开始学习书法。

学习书法常用哪些工具？

学习书法常用的工具有毛笔、羊毛毡、墨汁、元书纸（或宣纸），毛笔通常用笔头长度不小于 3.5 厘米的笔，以兼毫为宜。

学习书法应该从哪种书体入手？

学习书法一般由楷书入手，因为由楷入行比较方便。当然也可以从篆隶入手，这样比较纯艺术。这里我们推荐由欧阳询、颜真卿、柳公权等楷书大家入手，学习几年后可转褚遂良、智永，然后再学行书。行书入门以王羲之、赵孟頫、米芾等最好，草书则以《十七帖》《书谱》、鲜于枢比较适宜。学篆书可先学李斯、李阳冰，然后学邓石如、吴让之，最后学吴昌硕、金文。隶书以《乙瑛碑》《礼器碑》《曹全碑》等发蒙，进一步可学《张迁碑》《西狭颂》《石门颂》等，再往下可参考简帛书。总之，学书法要循序渐进，不可朝三暮四，要选定一本下个几年工夫才会有结果。

学习书法如何达到事半功倍的效果？

学习书法无外乎临、背二字。临的目的是为了矫正自己的不良书写习惯，确立正确的笔法和好字的标准；背是为了真正地掌握字帖。如果说学书法要事半功倍，那么一定要背，而且背得要像，从字形到神采都要精准。

这套书法自学与鉴赏丛帖有哪些特色？

随着传统文化的日趋受欢迎，喜爱书法的人也越来越多。我们按照入门和鉴赏两个角度从现存的碑帖中挑选了 65 种。入门篇以技法完备和适宜初学为重点；鉴赏篇注重作品的风格取向和审美意义，为进一步学习书法开拓视野。

手机或平板电脑是现代人生活中不可或缺的必备用品，如何利用这一高科技产品帮助我们学习书法也成了我们的思考重点。有书法学习经验的人都知道教师示范对初学者的重要意义，为此我们为每一本字帖拍摄了名家临写的视频，大家可以通过扫码用手机或平板电脑观看，让现代化的工具融入到学习当中。

我们还特意为字帖撰写了临写要点，并选录了部分前贤的评价，相信这会有助于大家快速了解字帖的特点，在临习的过程中少走弯路。

入门篇碑帖

【篆隶】

· 《乙瑛碑》
· 《礼器碑》
· 《曹全碑》
· 吴让之篆书选辑
· 李阳冰《三坟记》《城隍庙碑》
· 邓石如篆书选辑

【楷书】

· 《龙门四品》
· 《张猛龙碑》
· 《张黑女墓志》《司马景和妻墓志铭》
· 智永《真书千字文》
· 欧阳询《皇甫君碑》《化度寺碑》
· 《虞恭公碑》
· 欧阳询《九成宫醴泉铭》
· 虞世南《孔子庙堂碑》
· 褚遂良《倪宽赞》《大字阴符经》
· 欧阳通《道因法师碑》
· 颜真卿《多宝塔碑》
· 颜真卿《颜勤礼碑》
· 柳公权《玄秘塔碑》《神策军碑》
· 赵孟頫《三门记》《妙严寺记》

【行草】

· 王羲之《兰亭序》
· 王羲之《十七帖》
· 陆柬之《文赋》
· 怀仁集王羲之书圣教序
· 孙过庭《书谱》
· 李邕《麓山寺碑》《李思训碑》
· 怀素《小草千字文》
· 苏轼《黄州寒食诗帖》《赤壁赋》
· 黄庭坚《松风阁诗帖》《寒山子庞居士诗》
· 米芾《蜀素帖》《苕溪诗帖》
· 鲜于枢行草选辑
· 赵孟頫《前后赤壁赋》《洛神赋》
· 赵孟頫《归去来辞》《秋兴诗卷》《心经》
· 文徵明行草选辑
· 王铎行书选辑

鉴赏篇碑帖

【篆隶】

· 《散氏盘》
· 《毛公鼎》
· 《石鼓文》《泰山刻石》
· 《石门颂》
· 《西狭颂》
· 《张迁碑》
· 楚简选辑
· 秦汉简帛选辑
· 吴昌硕篆书选辑

【楷书】

· 《嵩高灵庙碑》
· 《爨宝子碑》《爨龙颜碑》
· 《六朝墓志铭》
· 褚遂良《雁塔圣教序》
· 颜真卿《麻姑仙坛记》
· 赵佶《瘦金千字文》《秾芳诗帖》
· 赵孟頫《胆巴碑》

【行草】

· 章草选辑
· 唐代名家行草选辑
· 张旭《古诗四帖》
· 颜真卿《祭侄文稿》《祭伯父文稿》《争座位帖》
· 黄庭坚《廉颇蔺相如列传》
· 米芾《虹县诗卷》《多景楼诗帖》
· 怀素《自叙帖》
· 黄庭坚《诸上座帖》
· 赵佶《草书千字文》
· 祝允明《草书诗帖》
· 王宠行草选辑
· 董其昌行书选辑
· 张瑞图《前赤壁赋》
· 王铎草书选辑
· 傅山行草选辑

碑帖名称	
《始平公造像记》全称《比丘慧成为亡父洛州刺史始平公造像题记》。	

碑帖书写年代	
北魏太和二十二年（498）碑刻。朱义章书。	

碑帖所在地及收藏处	
河南洛阳南郊龙门石窟古阳洞北壁。	

碑帖尺幅	
文凡10行，满行20字。	

历代名家品评	
杨守敬《平碑记》云：『《始平公》以宽博胜。』 康有为《广艺舟双楫》曰：『遍临诸品，终于《始平公》极意疏荡。骨格成，体形定，得其势雄力厚，一生无靡弱之病。』	

碑帖名称	
《杨大眼造像记》全称《辅国将军杨大眼为孝文皇帝造像记》。	

碑帖书写年代	
北魏正始三年（506）刻石。	

碑帖所在地及收藏处	
河南洛阳南郊龙门石窟古阳洞北壁。	

碑帖尺幅	
文凡11行，满行23字。	

历代名家品评	
康有为评曰：『若少年偏将，气雄力健。』『为峻健丰伟之宗。』	

碑帖名称
《孙秋生造像记》全称《孙秋生刘起祖二百人等造像记》。

碑帖书写年代
北魏太和七年（483）刻石。萧显庆书。

碑帖所在地及收藏处
河南洛阳南郊龙门石窟古阳洞南壁。

碑帖尺幅
额楷书题『邑子像』3字，两侧有孙道务、卫白犊题记。字分两截，上截13行，满行9字；下截15行，满行30字。

历代名家品评
清代康有为在评魏碑书法时说：『结体之密，用笔之厚，最其显著。而其笔画意势舒长，虽极小字，严整之中，无不纵笔势之宕。』

碑帖名称
《魏灵藏造像记》全称《魏灵藏薛法绍造像记》。

碑帖书写年代
北魏正始三年（506）刻石。

碑帖所在地及收藏处
河南洛阳南郊龙门石窟古阳洞北壁。

碑帖尺幅
额楷书题『魏灵藏』3字，额左题『薛法绍』3字，中间一行『释迦像』3字略大于两侧，共9字。文凡10行，满行23字。

历代名家品评
康有为《广艺舟双揖》云：『若《杨大眼》《魏灵藏》《惠感》诸造像，巨刃挥天，大刀砍阵，无不以险劲为主。』

碑帖风格特征及临习要点

《始平公造像记》的结构端庄缜密，没有隶书的痕迹。点画比较厚重。撇画的收笔有点上翘，使字的整体结构不觉得拘谨。

《始平公造像记》的用笔以『侧锋』和『逆行』为主，侧锋能表现出点画的棱角，逆向行笔能产生一种力度。如『场』字，横向笔画均侧锋下笔，铺毫行笔，撇画以逆行收之，表现得方整有力。

《杨大眼造像记》的结构块面组合，庄重稳健。点画棱角分明，并有粗细变化。长撇弧度明显，生动有趣，有一种飘逸的感觉。

《杨大眼造像记》的用笔着眼点在小笔画，三角点、短撇等用笔非常到位，所有的棱角都充分地表现出来。如『震』字，雨字头内部的小笔画三角形态各异，无论是藏在笔画之中，还是露在外面，都把形状表达得完整无缺。

《孙秋生造像记》的结构稳重宽博，力量向外拓展。通篇处理上，行列较为整齐，显得纵有行而横有列，虽字字独立，但没有刻板的感觉。

《孙秋生造像记》的用笔以『笔意』为先，尤其小笔画之间的互动很明显，使得整个字『活』了起来。如『敬』字，左部上面两点的笔势连接和中间的横撇连写，使字的整体结构比较生动活泼。

《魏灵藏造像记》的结构端庄威仪，有的字形长，有的字形扁；点画的锋芒较露，有点翘起。横画的起笔、收笔有明显上翘，中间行笔较细。

《魏灵藏造像记》的用笔『翘角』是它的特点，起笔先把棱角表现出来，收笔露锋而出，棱角尽现。如『改』字，左部转折处、右部撇画的起笔和横画的收笔都突出棱角这一特点。

始平公造像记

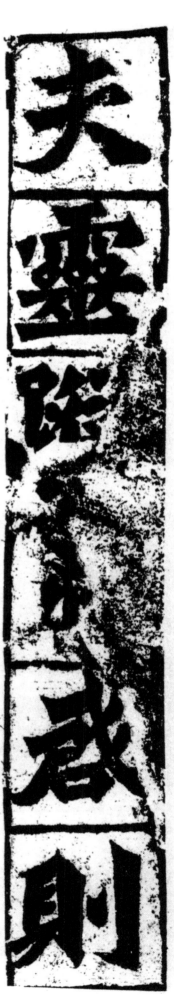

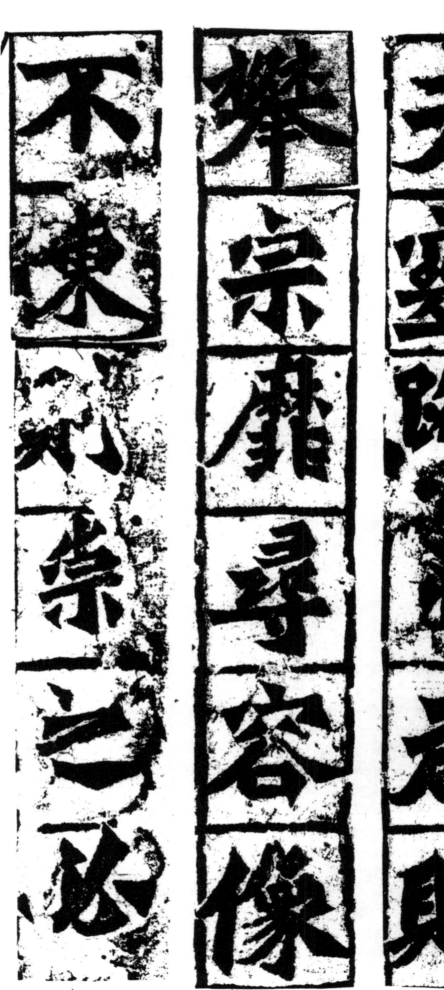

夫灵踪□启则
攀宗靡寻容像
不陈则崇之必

□是以真颜□
于上龄遗形敷
于下叶暨于大

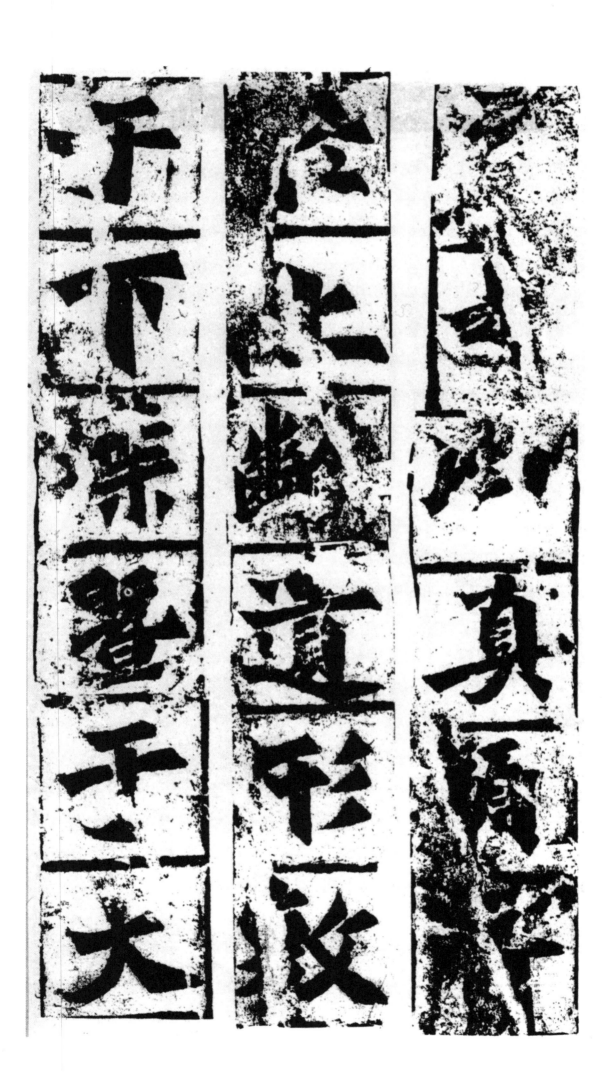

代兹功厥作比
丘慧成自以影
濯玄流邀逢昌

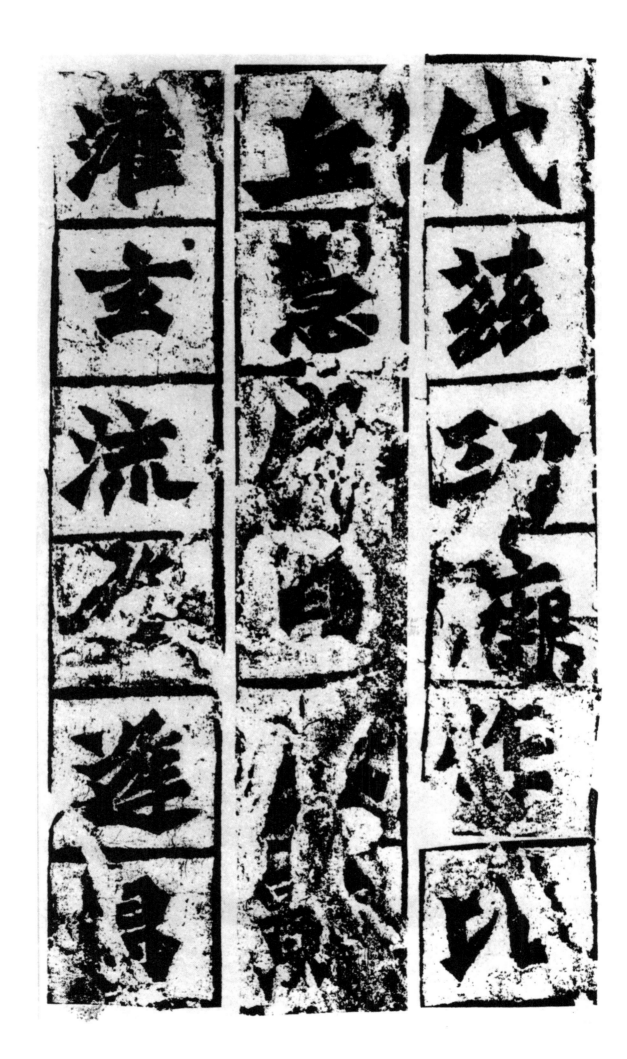

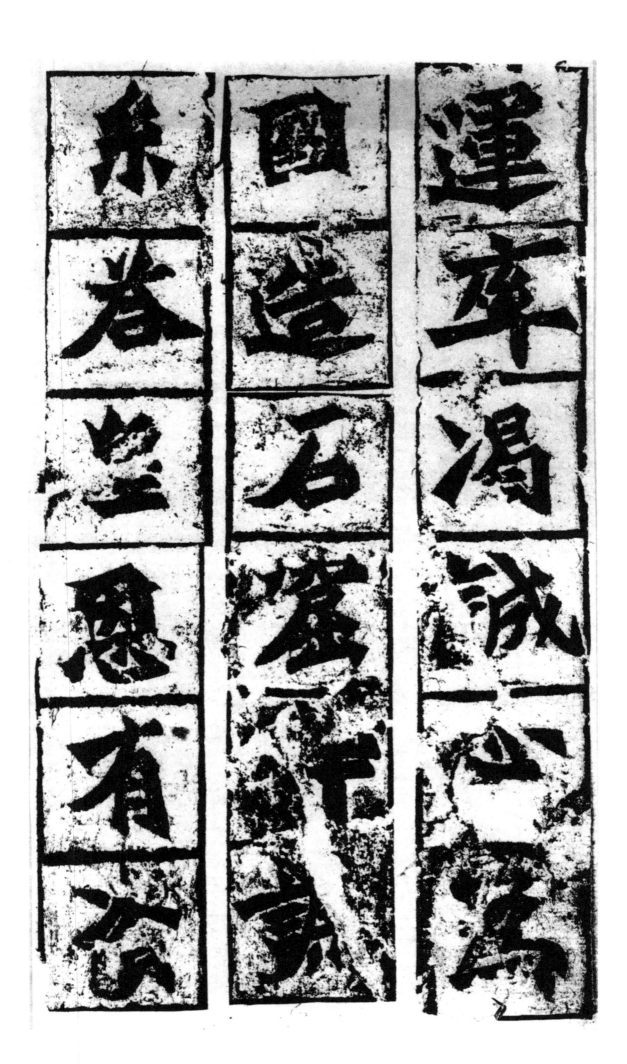

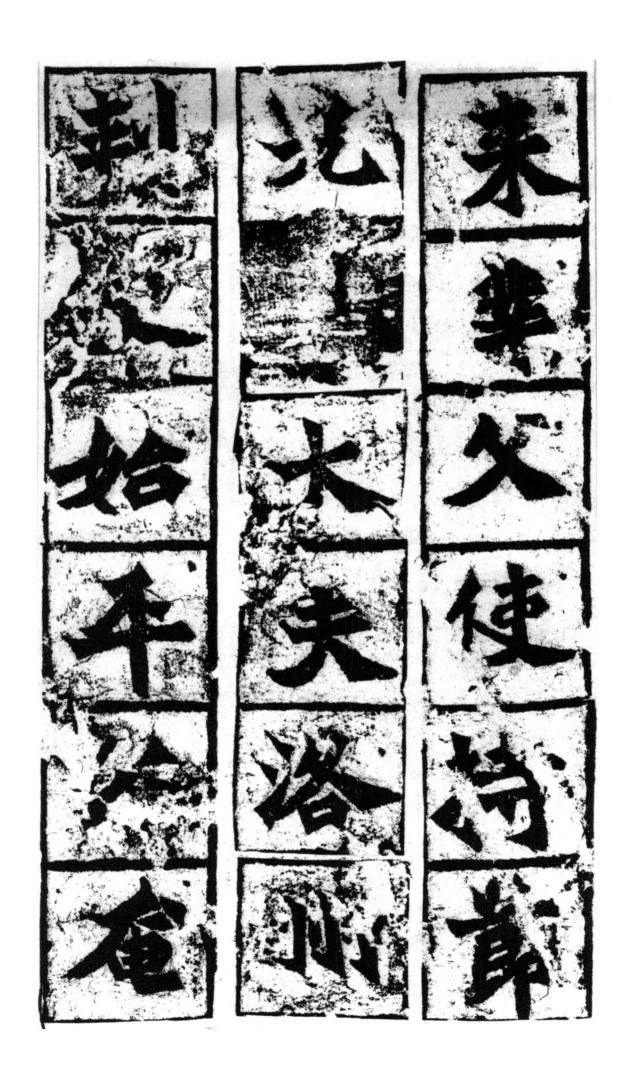

来业父使持节
光禄大夫洛州
刺史始平公奄

焉薨放仰慈颜
以摧躬□匪乌
在□遂为亡父

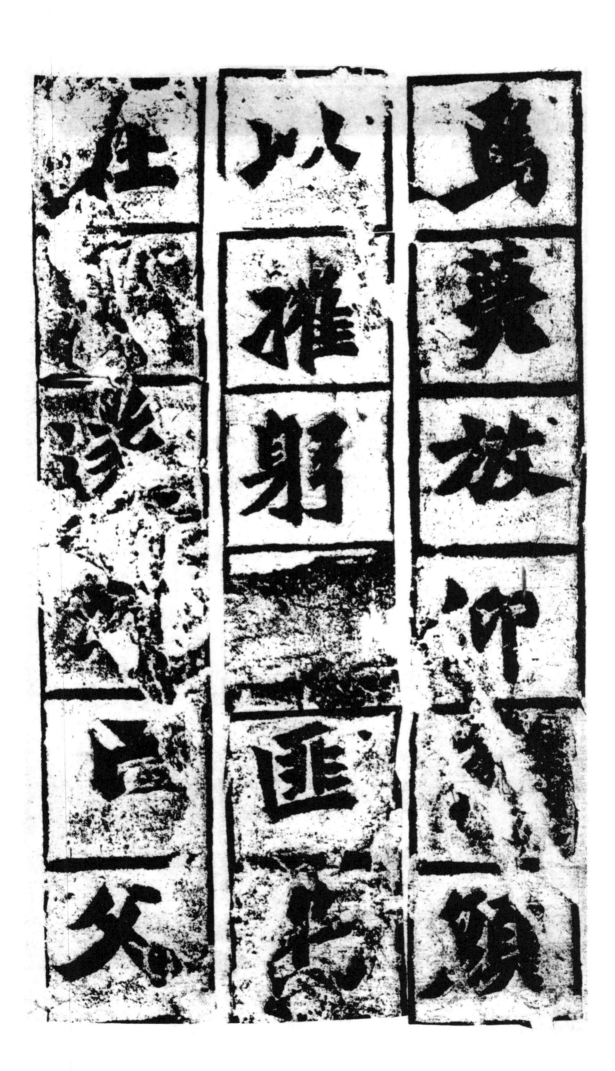

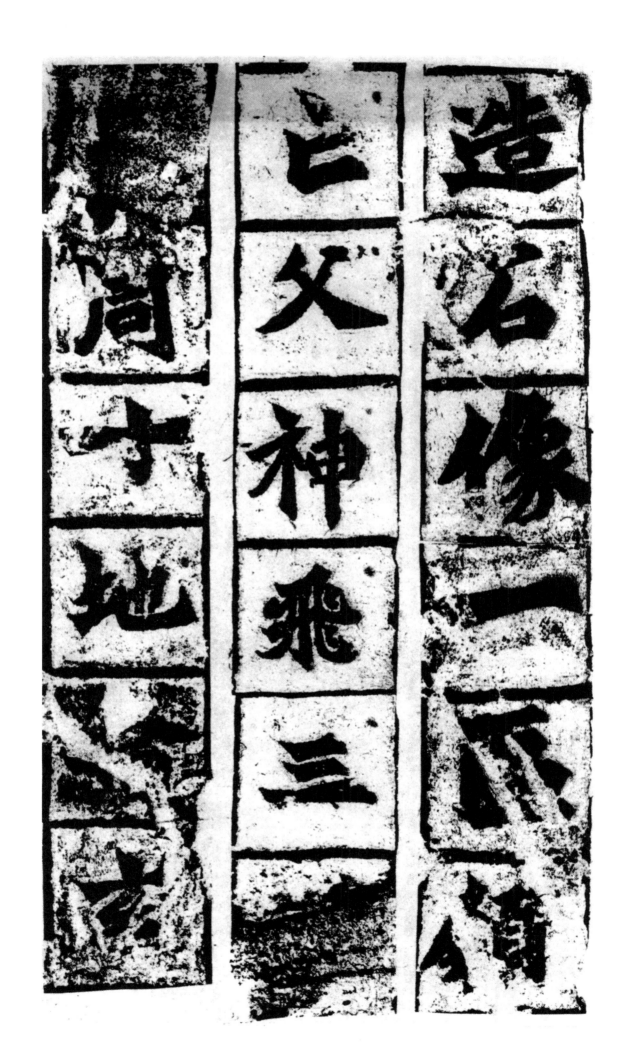

造石像一区愿
亡父神飞三智
五周十地□玄

照则万有斯明
震慧向则大千
斯瞭元世师僧

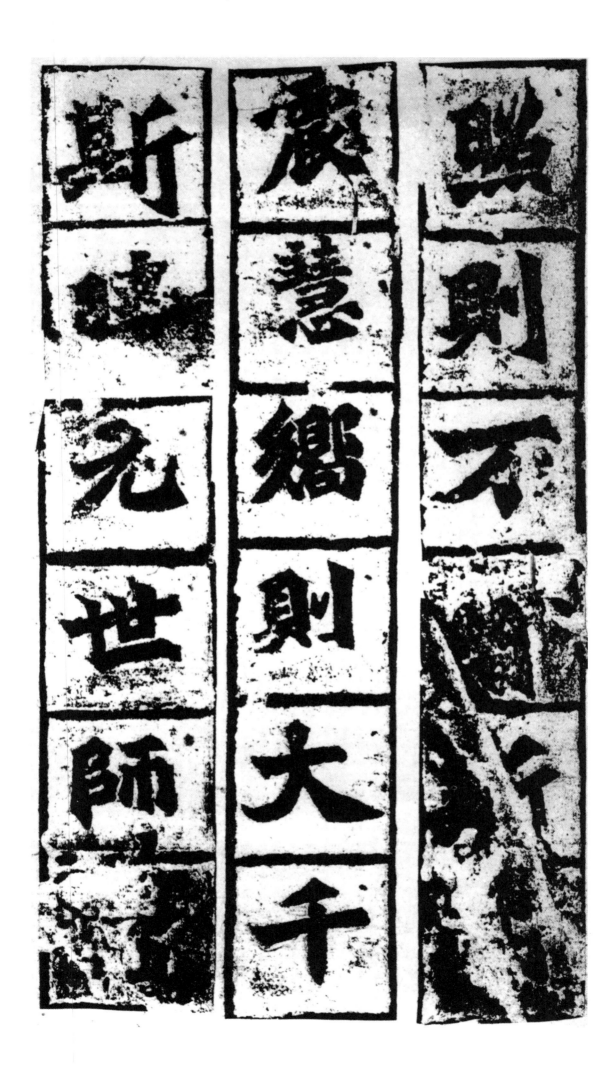

父母眷属凤翥
道场鸾腾兜率
若悟洛人间三

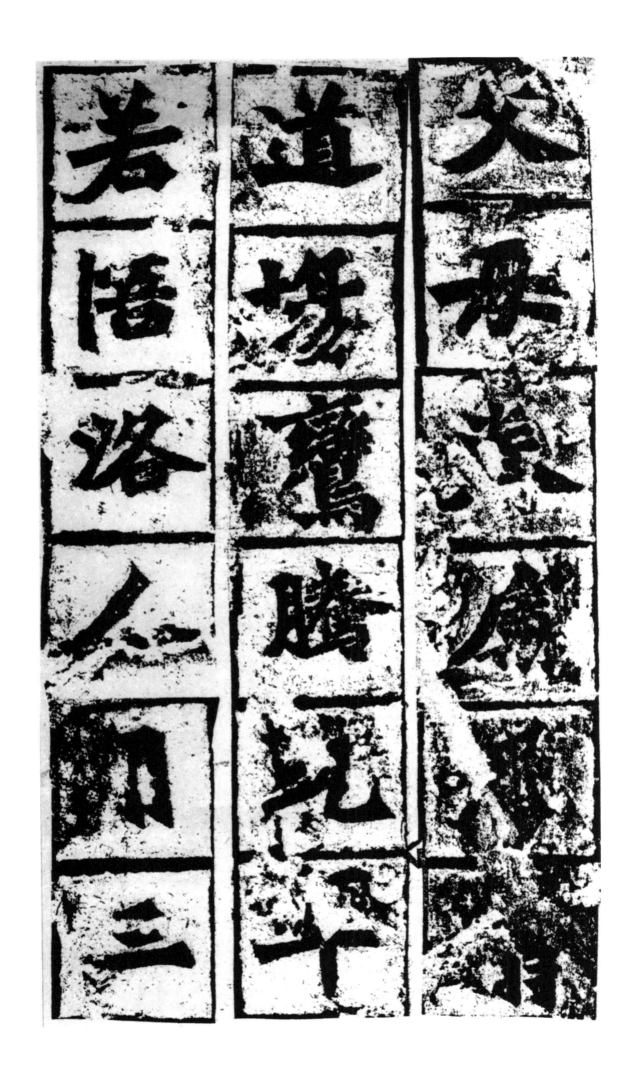

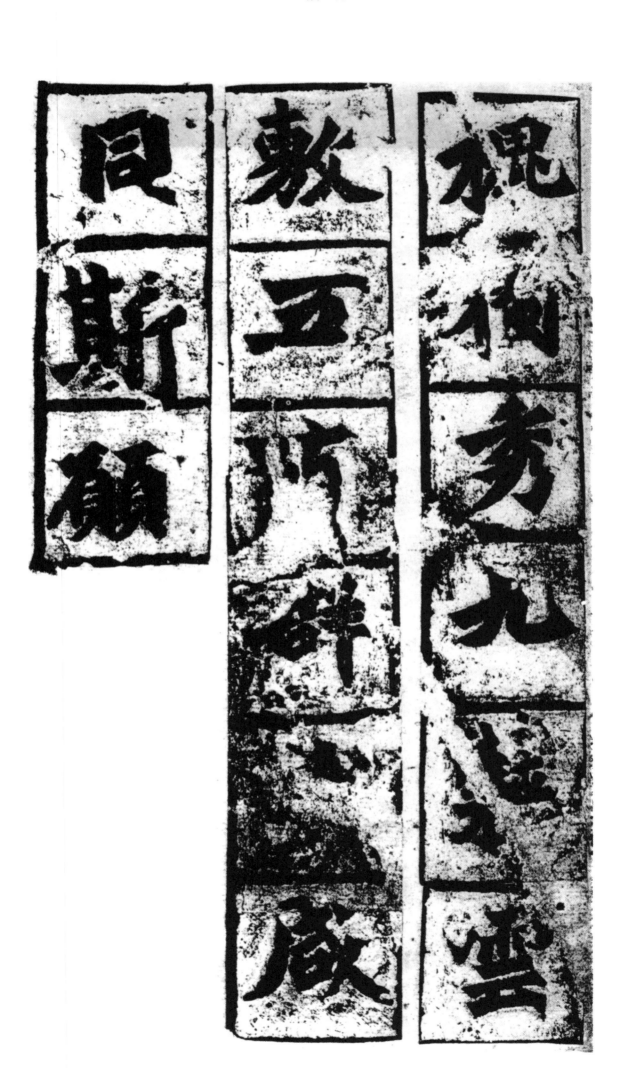

槐独秀九蘱云
敷五有群生咸
同斯愿

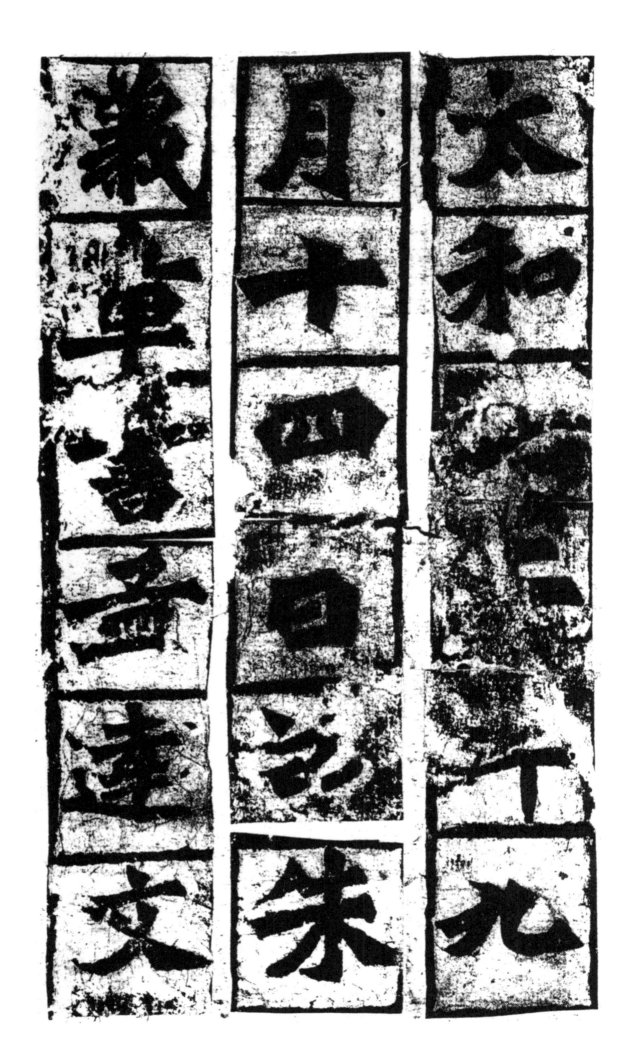

太和廿二年九
月十四日讫朱
义章书孟达文

杨大眼造像记

夫灵光弗曜大千
怀永夜之悲玄踪
不遘叶生含靡导

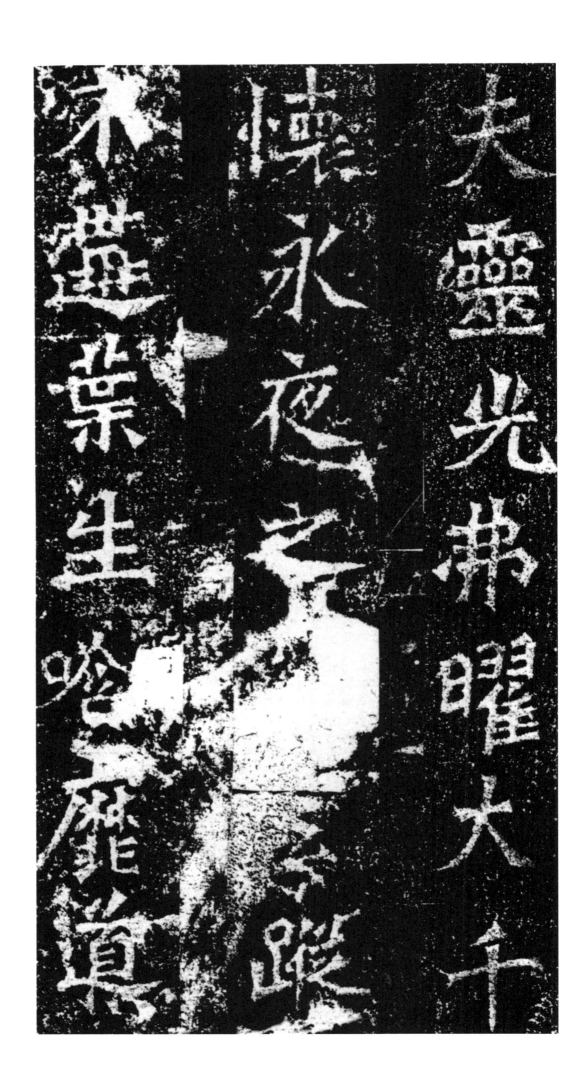

之忾是以如来应
群缘以显迹爰暨
□□□像遂著降

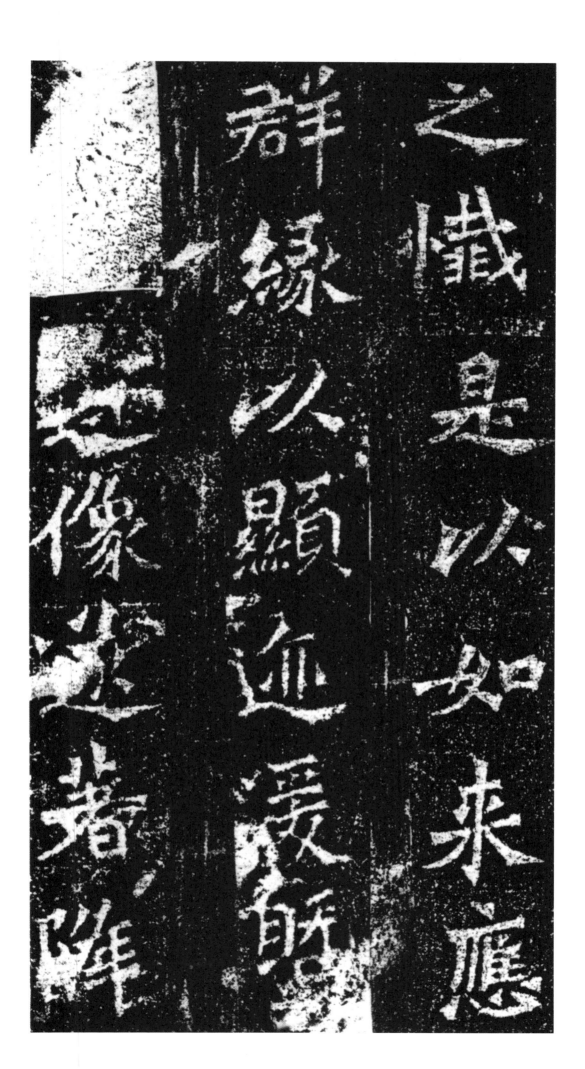

及后王兹功厥作
辅国将军直阁将
军□□□梁州

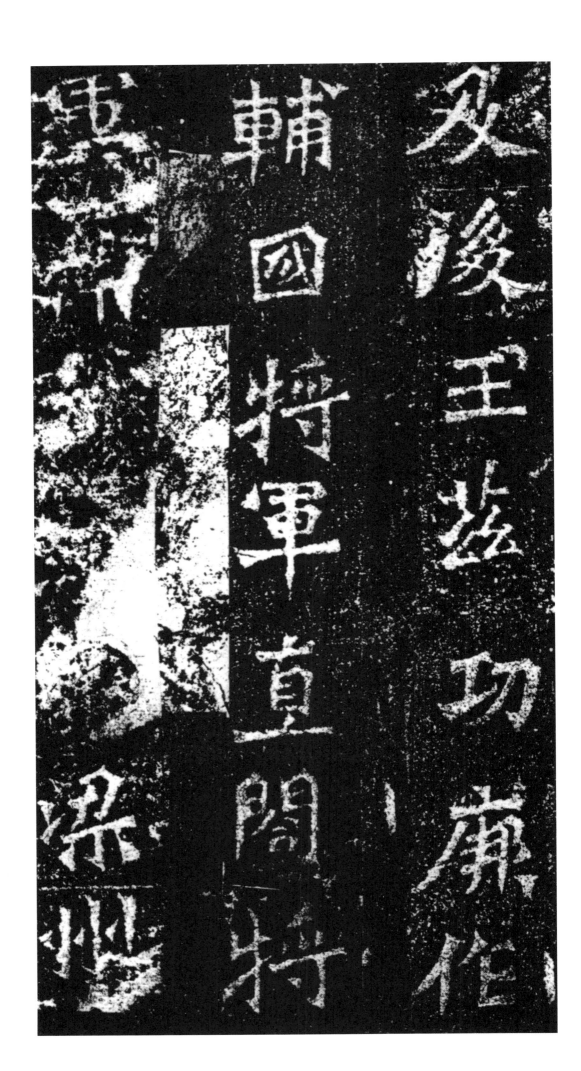

大中正安戎县开
国子仇池杨大眼
诞承龙曜之资远

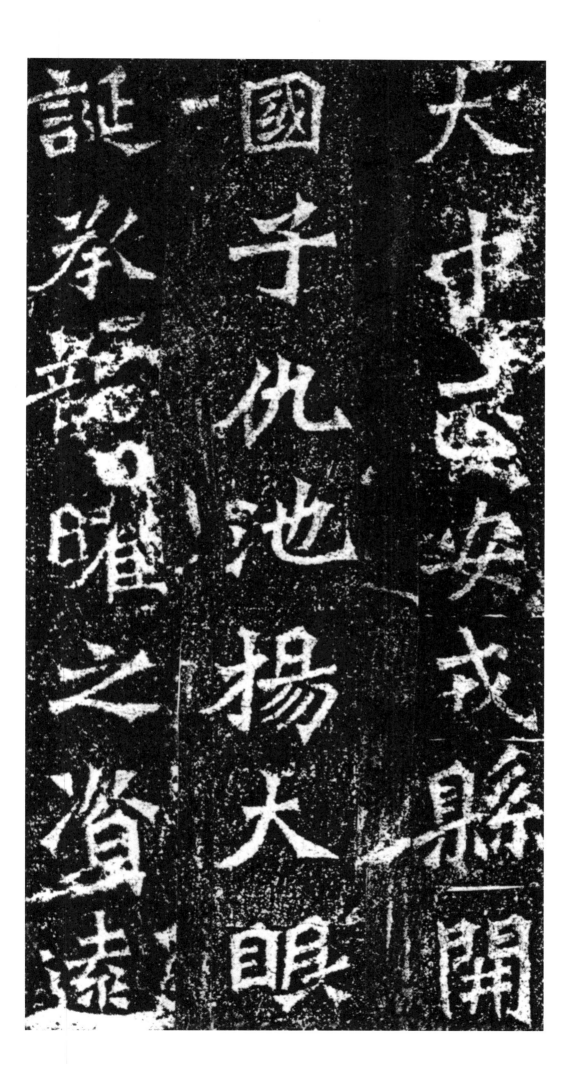

踵应符之胤禀英
奇于弱年挺超群
于始冠其□也垂

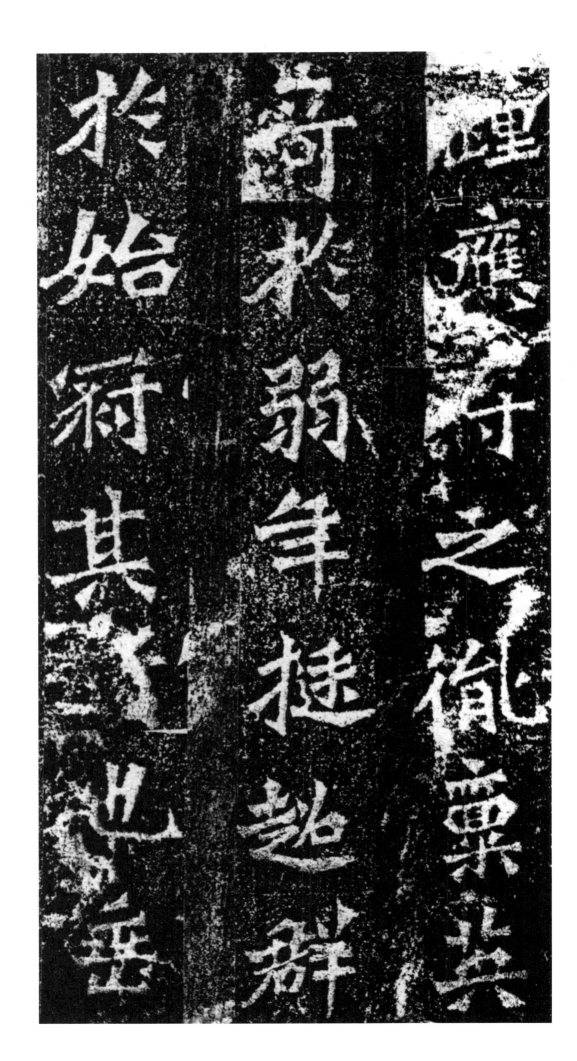

仁声于未闻挥光
也摧百万于一掌
震英勇则九宇咸

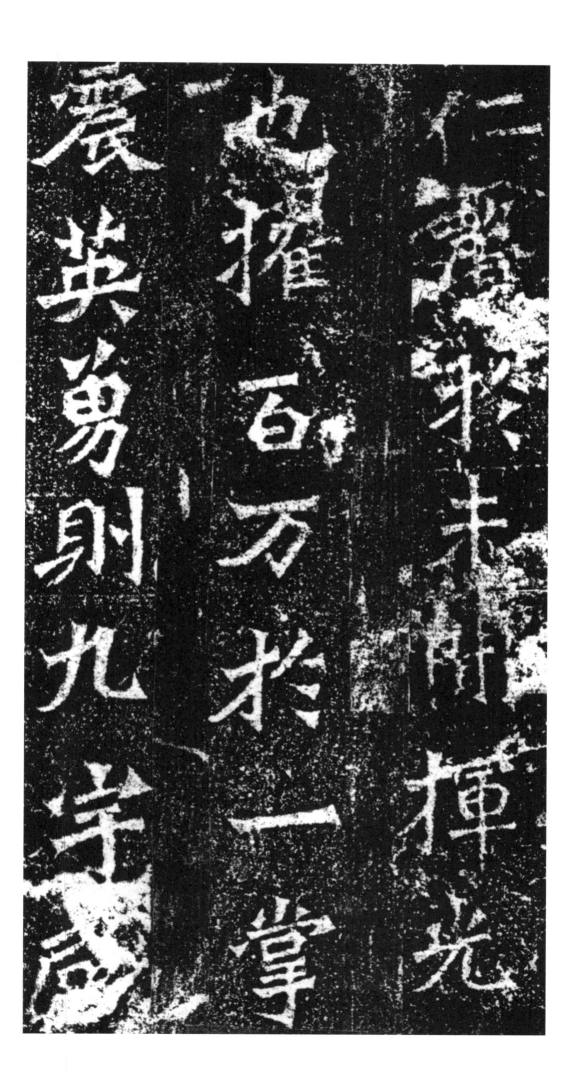

骇存侍纳则朝野
必附静王衢于三
纷扫云鲸于天路

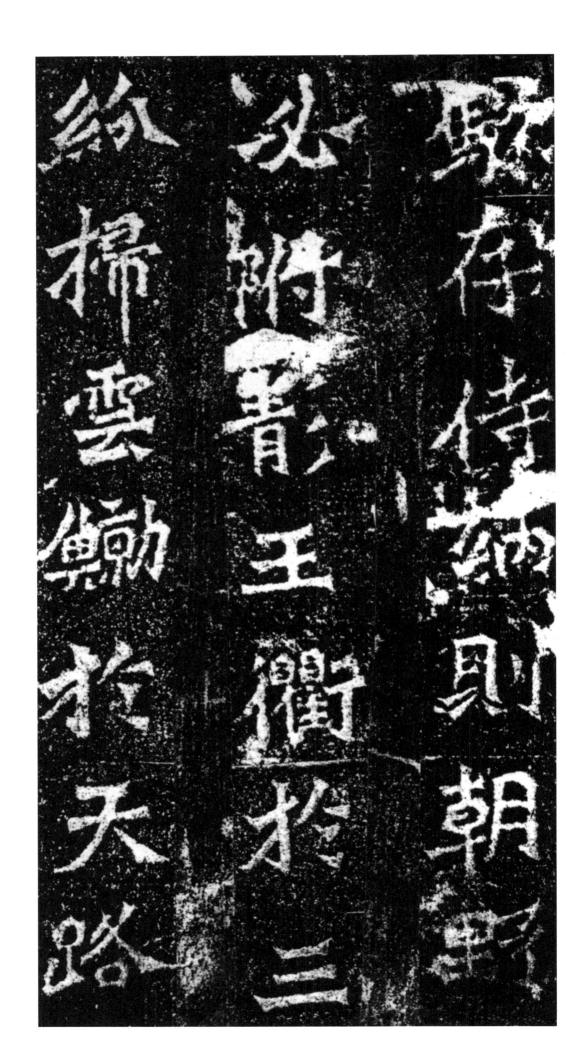

南秽既澄震旅归
阙军次□行路径
石窟览先　皇之

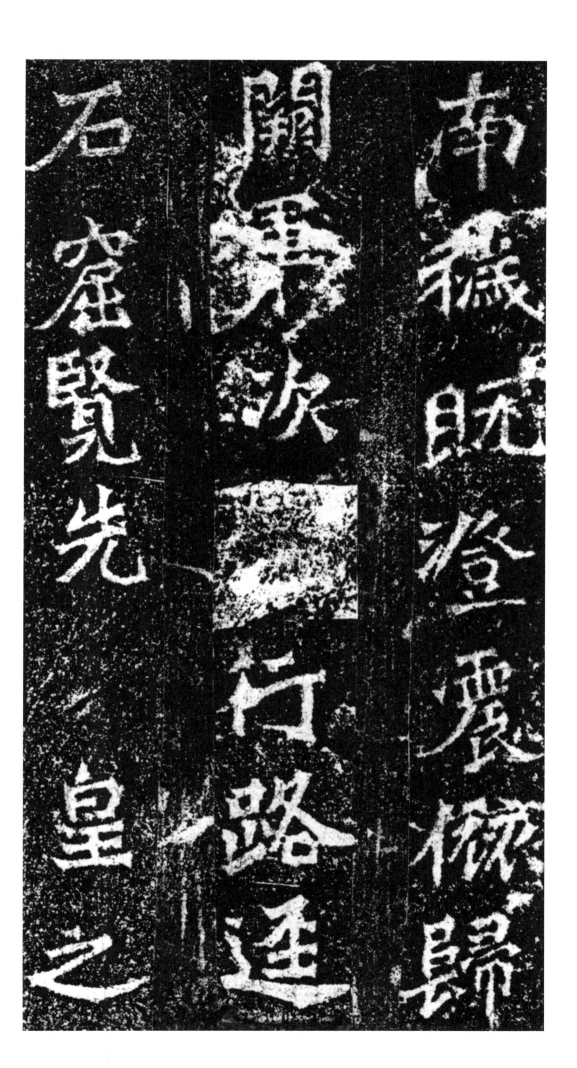

明踪睹盛圣之丽
迹瞩目□霄泫然
流感遂为孝文

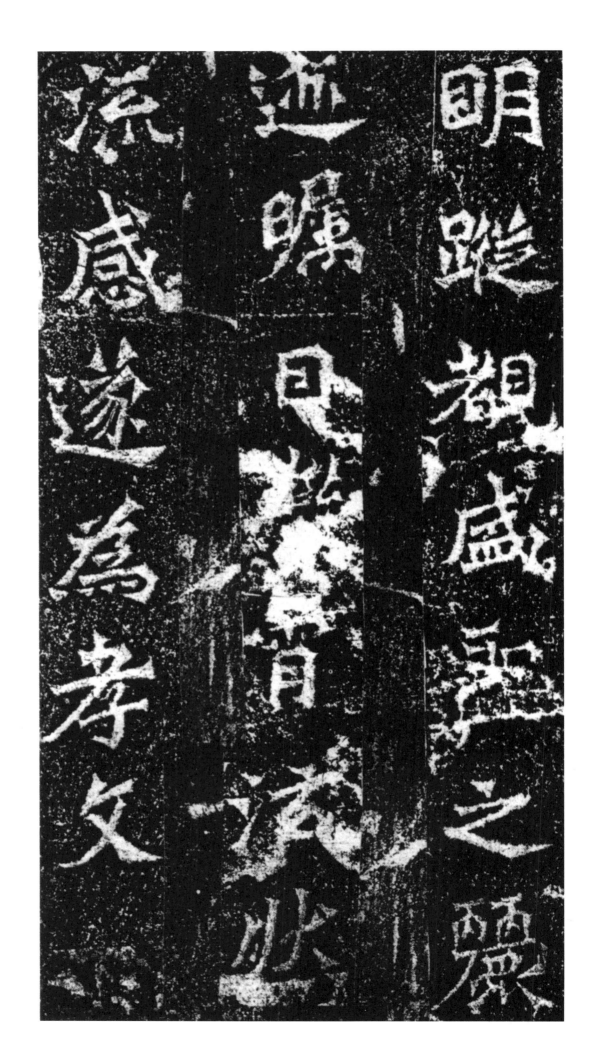

皇帝造石像一区
凡及众形罔不备
列刊石记功示之
云尔 武

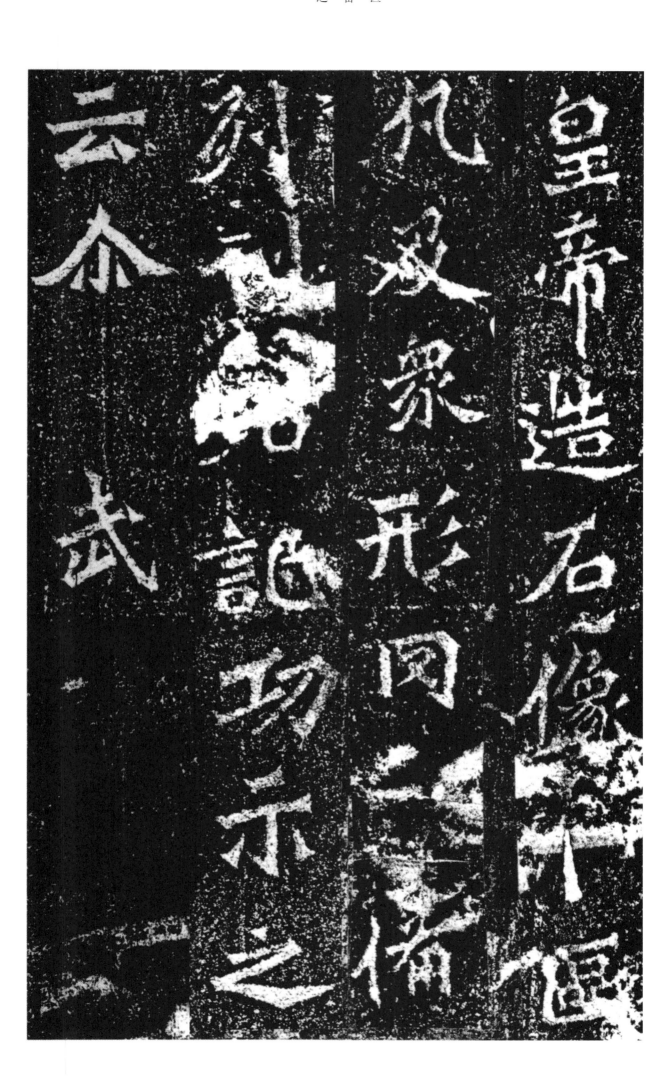

孙秋生造像记

大伐太和七年新
城县功曹孙秋生
新城县功□刘起
祖二百人等

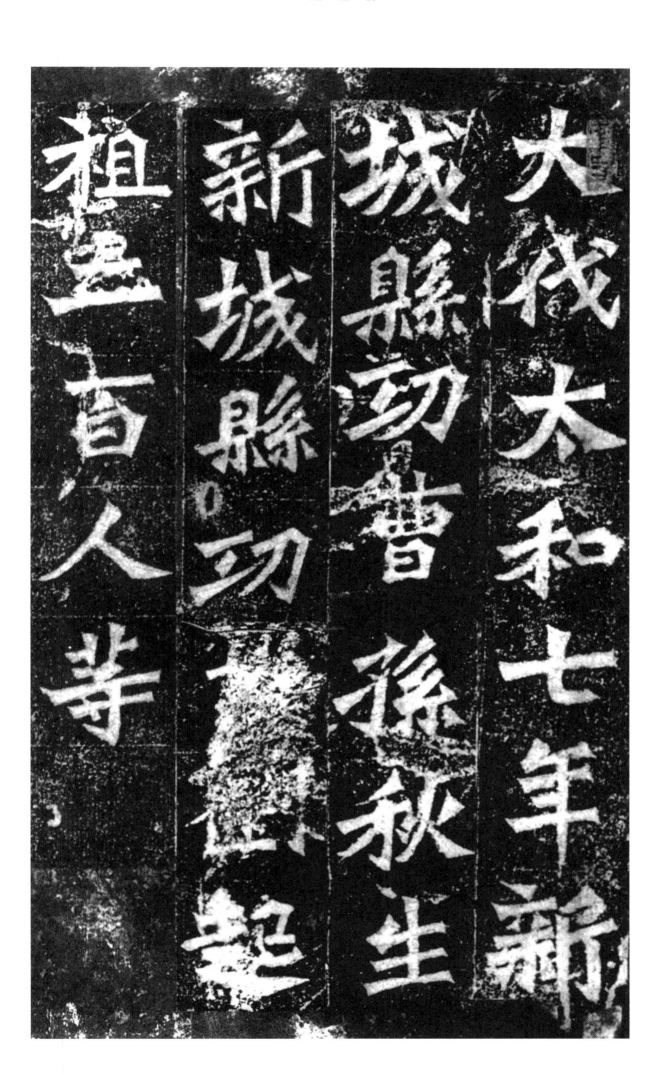

敬造石像一区愿
国祚永隆三宝弥
显有愿弟子等荣
茂春葩庭槐独秀

敬造石像一区愿
国雅孔隆三宝弥
有颁弟子等荣
茂春葩庭槐独秀

兰条鼓馥于昌年
金晖诞照于圣岁
现世眷属万福云
归洙输叠驾元世

蘭條鼓馥於昌年

金晖誕照於聖歲

現世眷屬萬福雲

歸洙輸疊駕元世

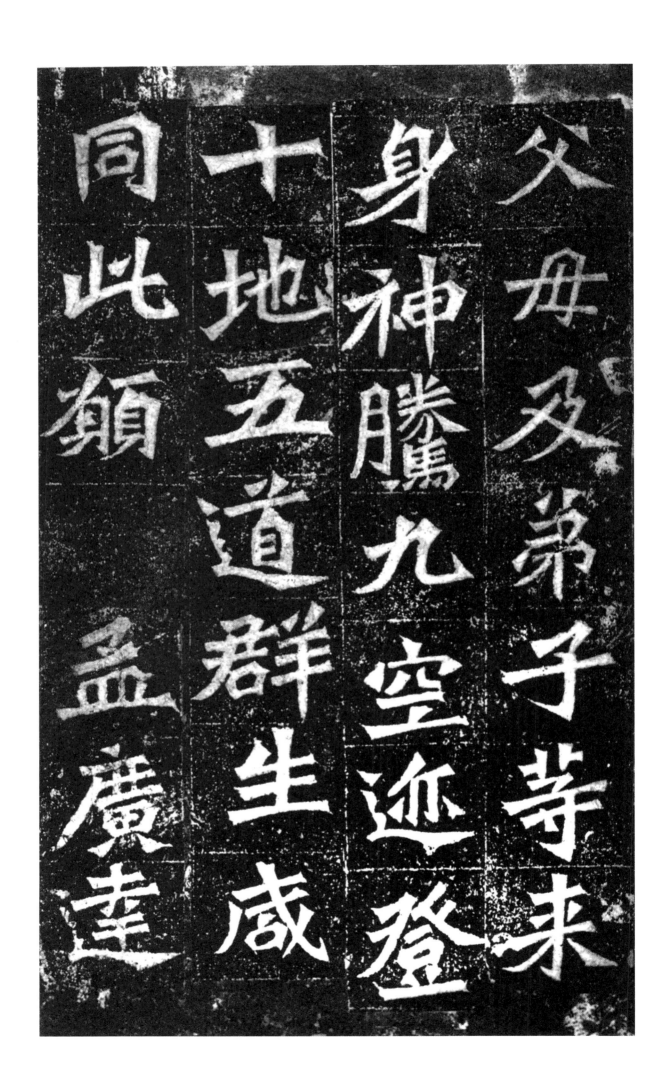

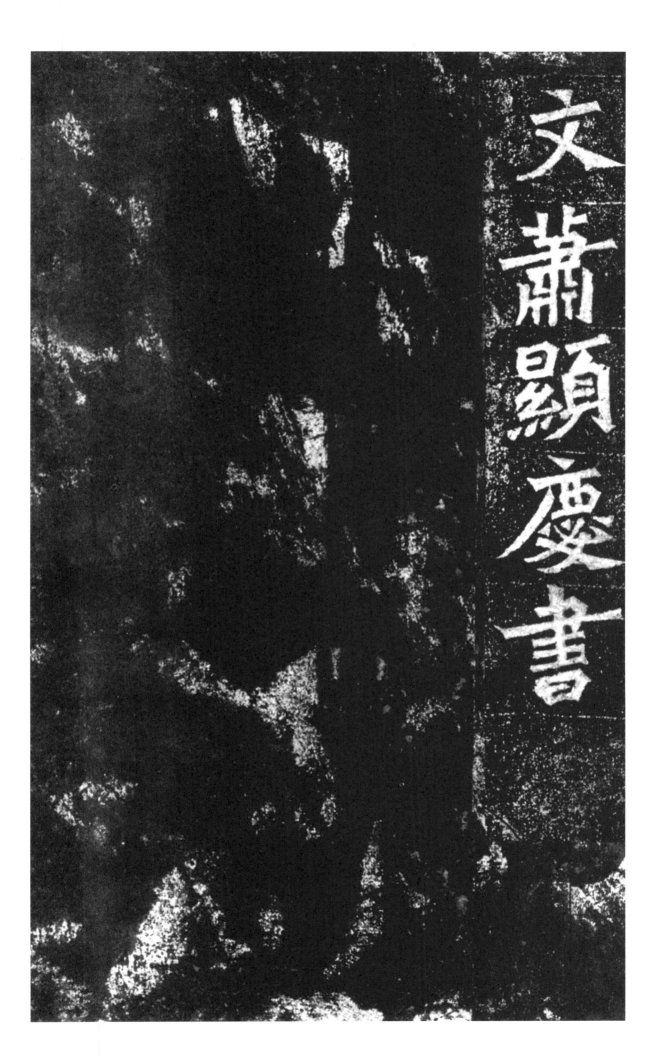

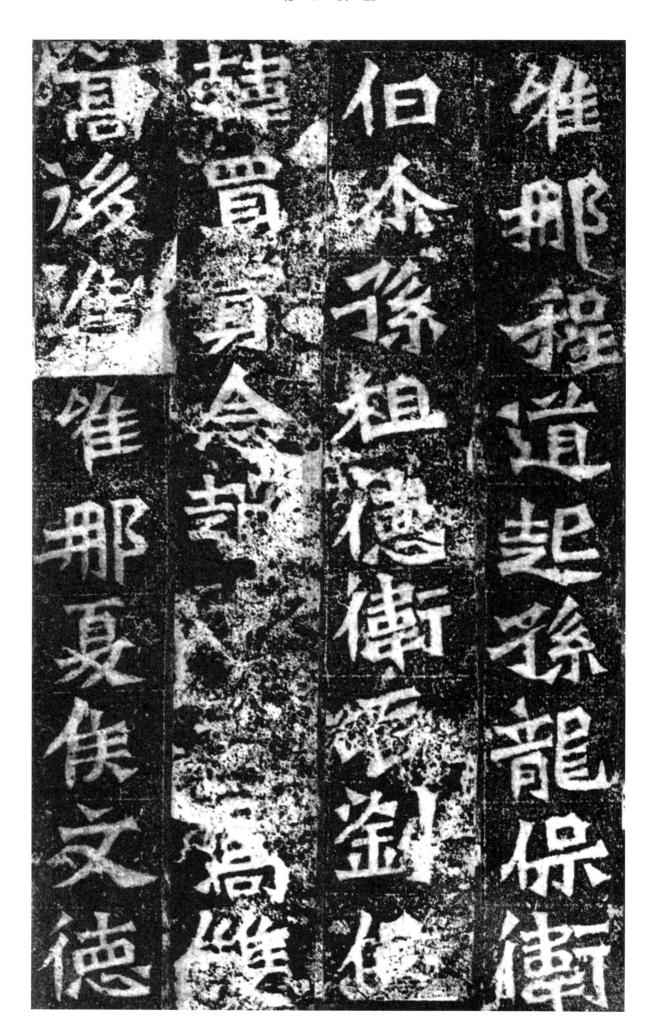

孙洪龙王洪哲孙洪保
夏侯文度王洛州张龙
凤董洪略王丑唯那高
伯生刘念祖程万宗卫

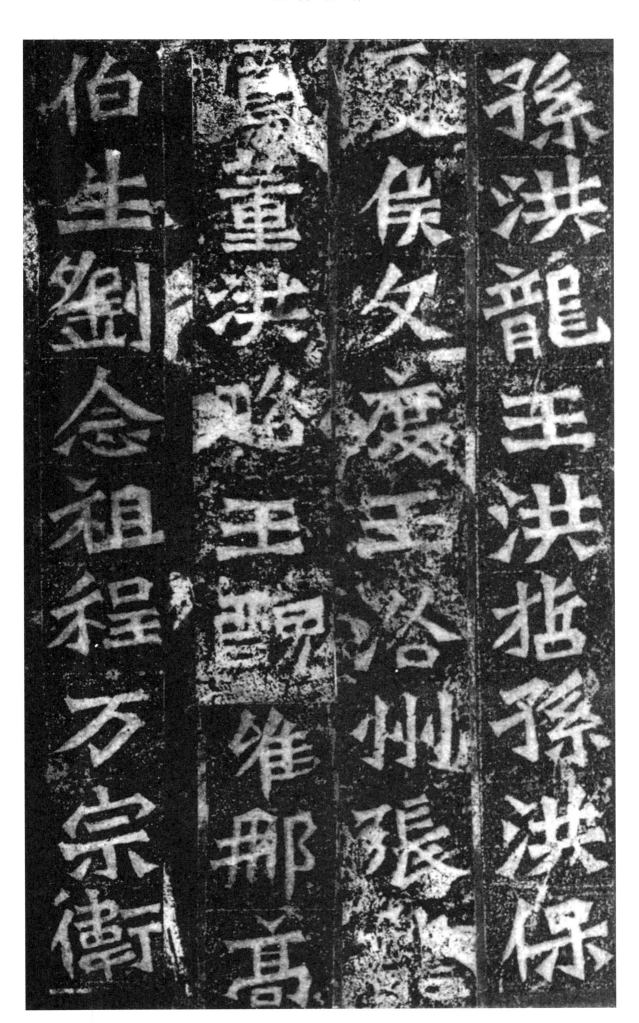

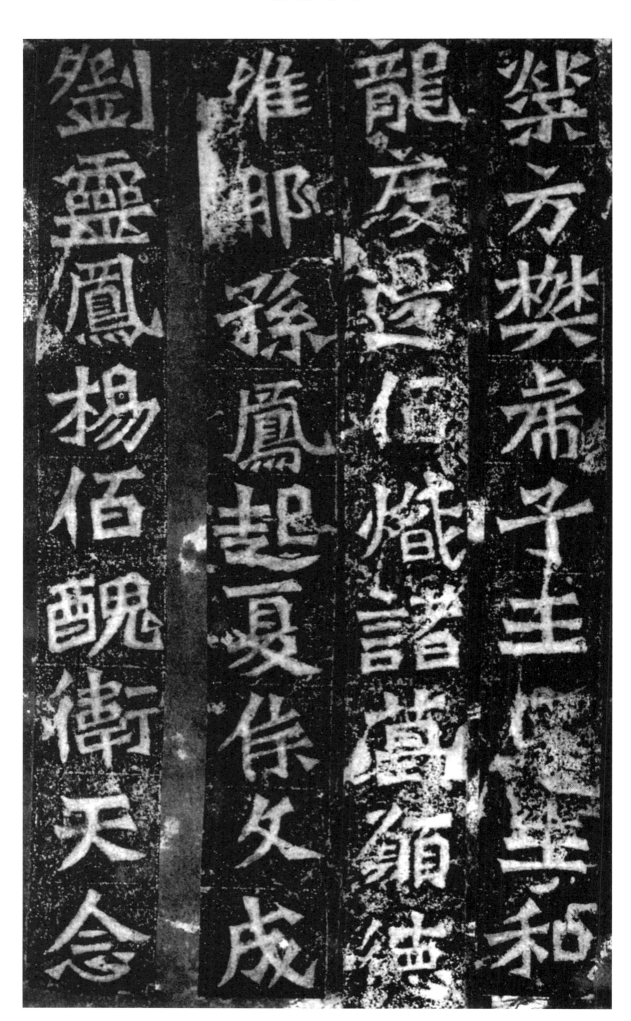

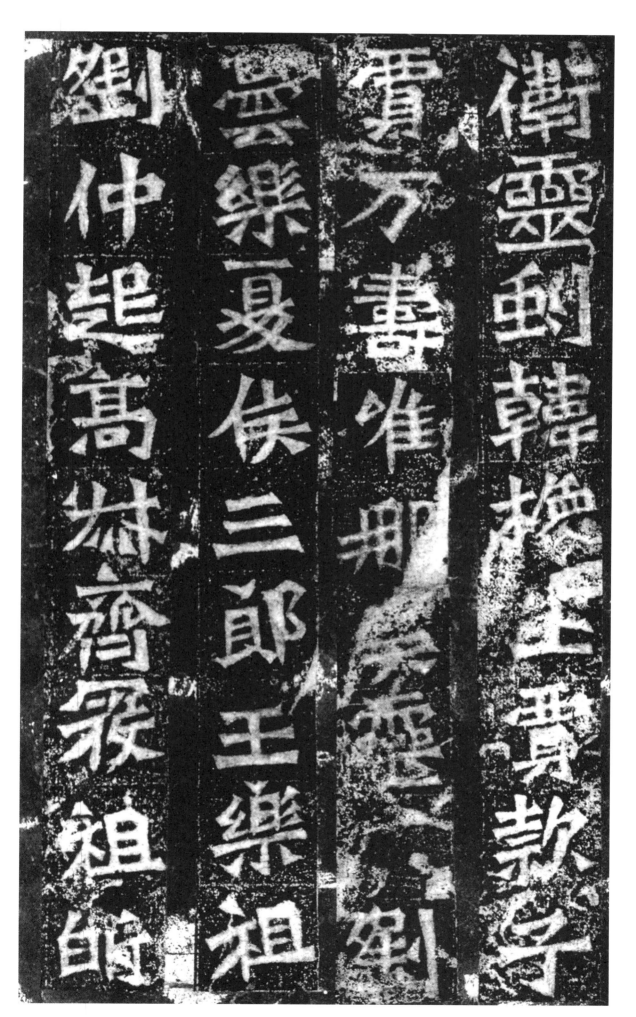

辇山国赵道荣唯那王
承 郭毛胡孙顽孙丰
书卫国标高文绍马佰
遗高珎保方豫州张花

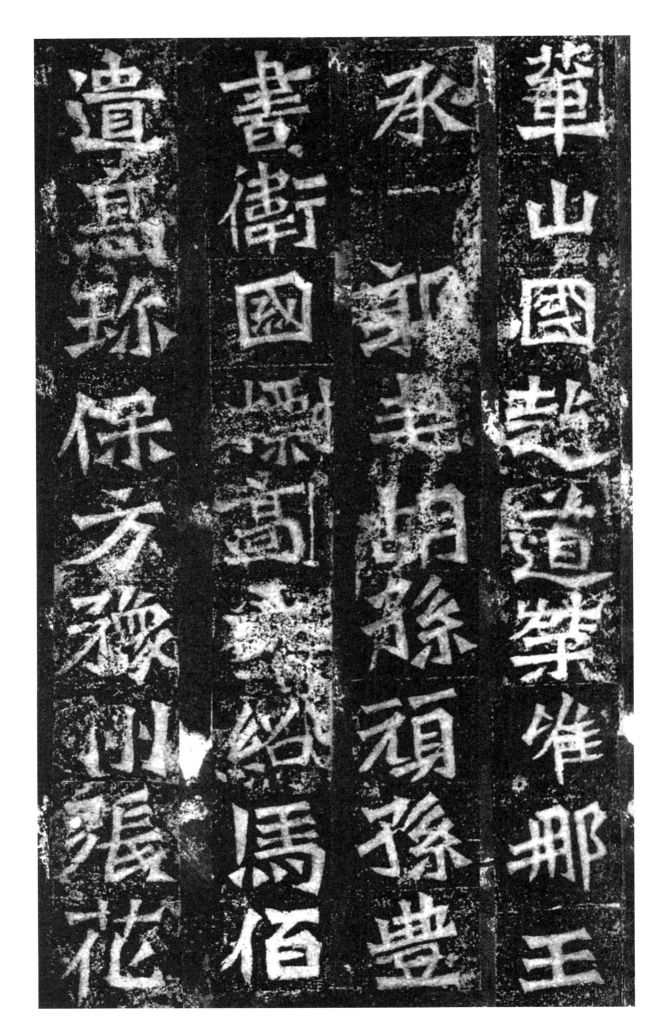

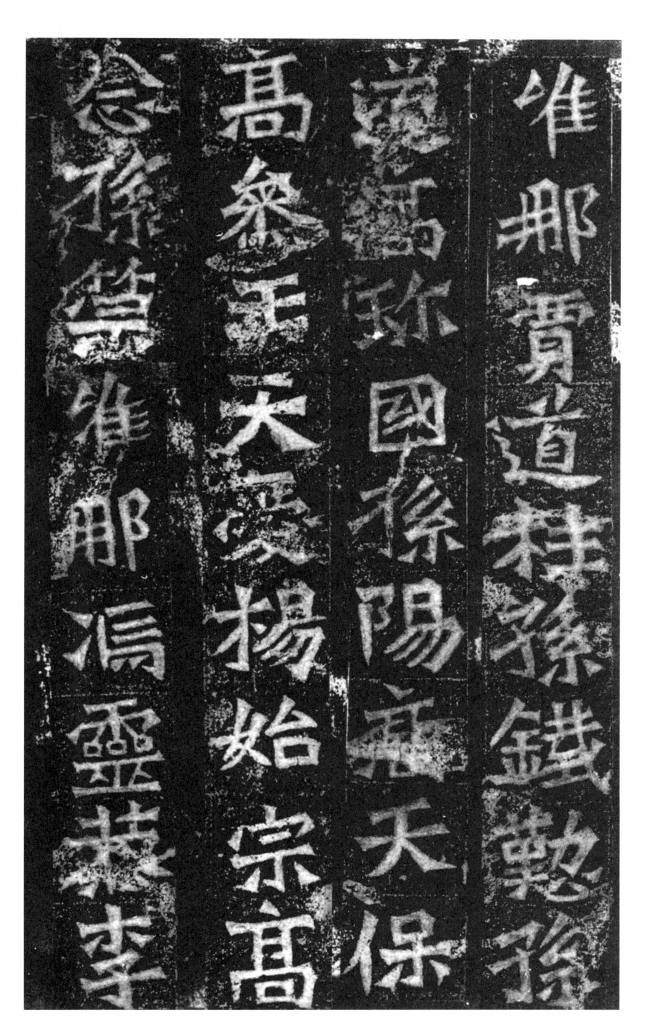

定赵龙标魏灵助鲁伏

敬郭灵渊董雀王洛都

董万度李文檀唯那传

定香孙豹孙龙起吴龙

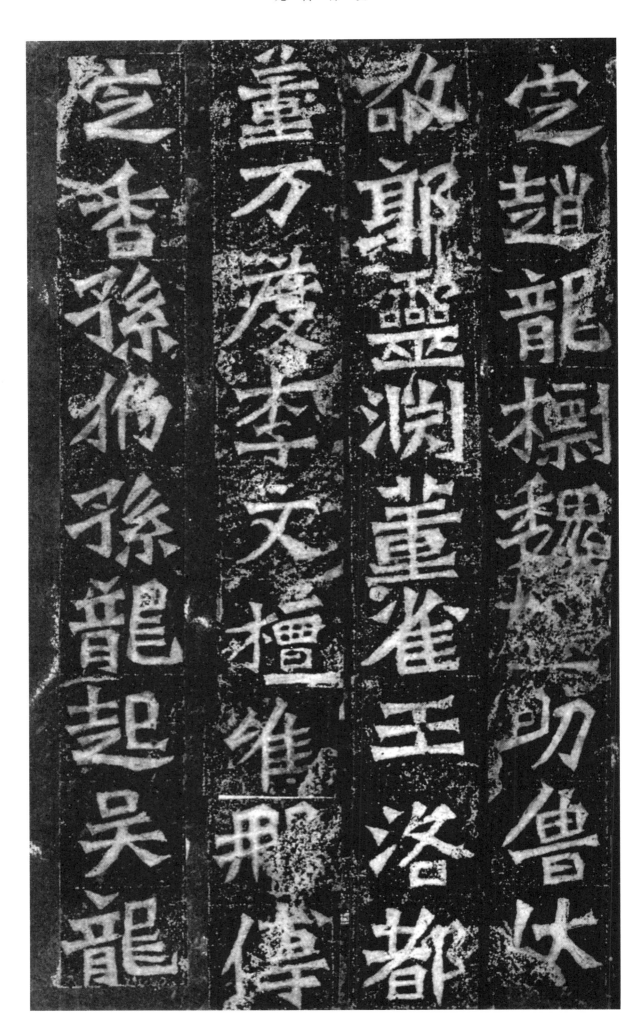

震吴仲孙方洛州尹文
远田文安毛洪秀杨方
唯那卫方意孙天敬赵
光祖姜龙起姜清龙赵

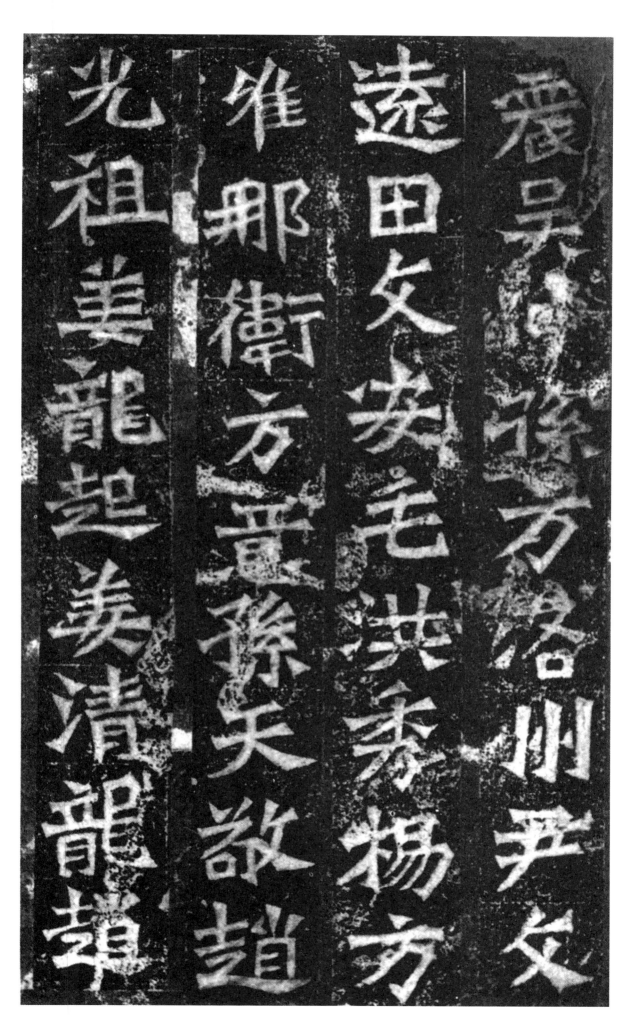

天俱杨荣祖赵珎佰诸
葛磨尔唯那朱法兴司
马双张显明仓景珎王
文才陶灵珎陶晋国许

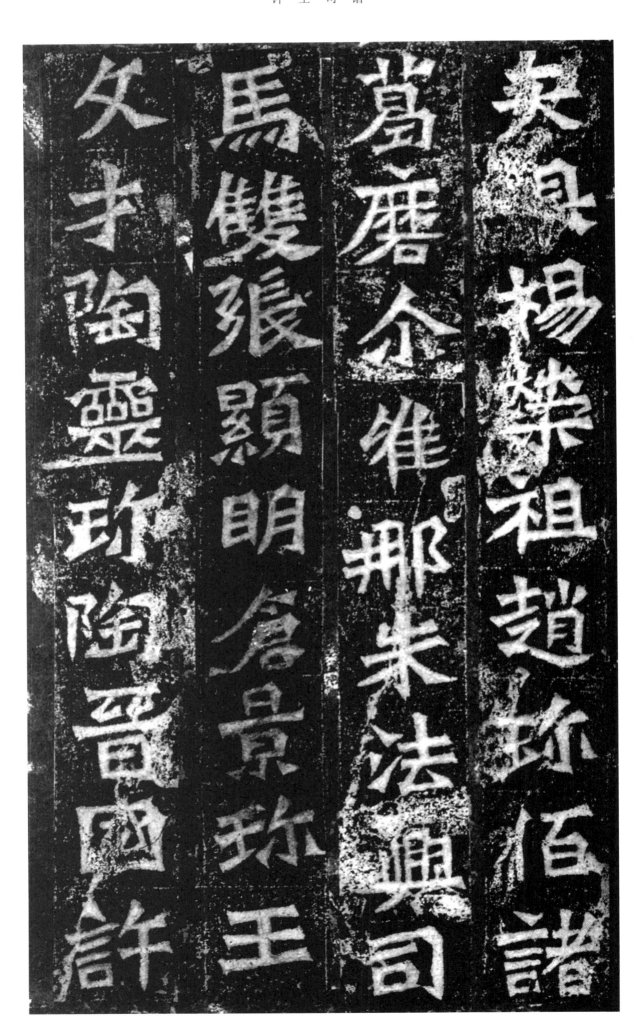

灵寿王拨张双唯那董
光祖卫僧显刘洪庆高
及祖李虎子录祖怜赵
丑奴王龙起王双刘洛

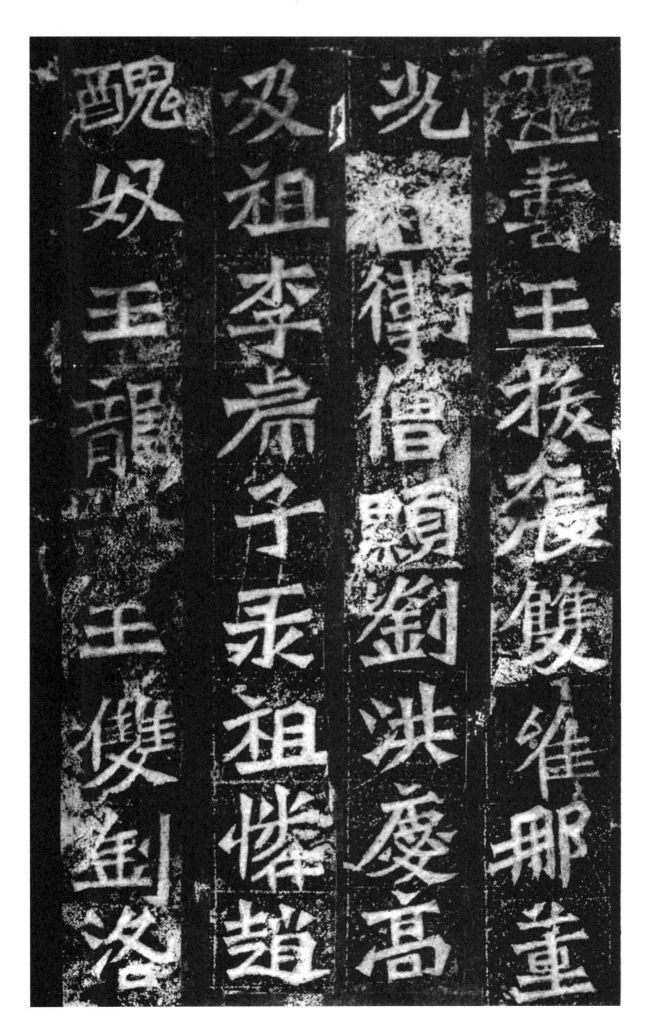

唯那孙俣伯孙寿之孙
石荷道成杜万岁赵祖
欢宋小才张万度刘道
义宋俱唯那朱安盛上

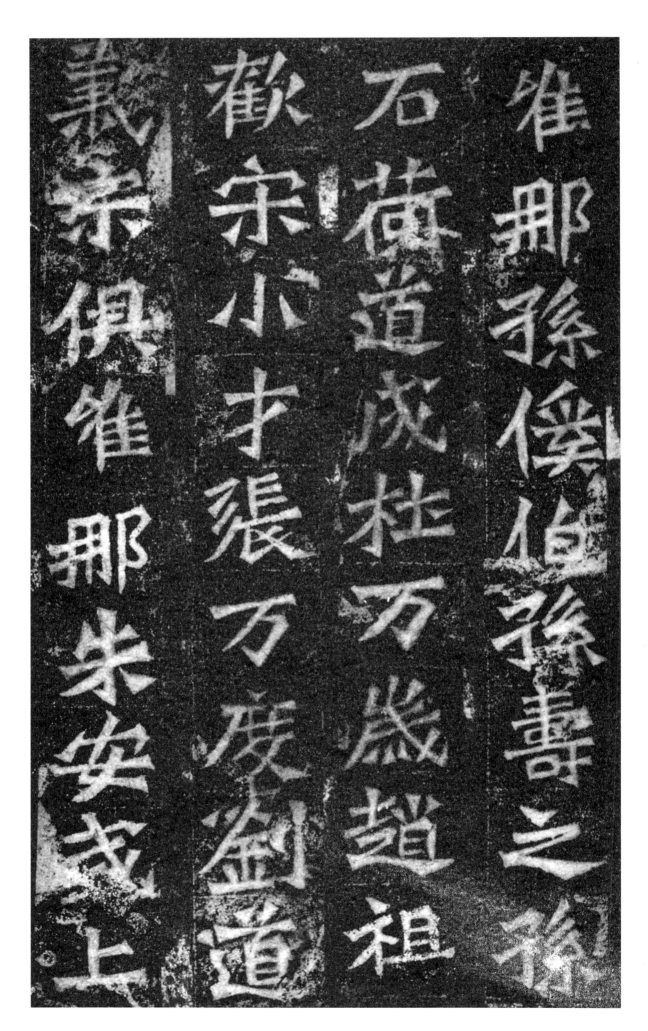

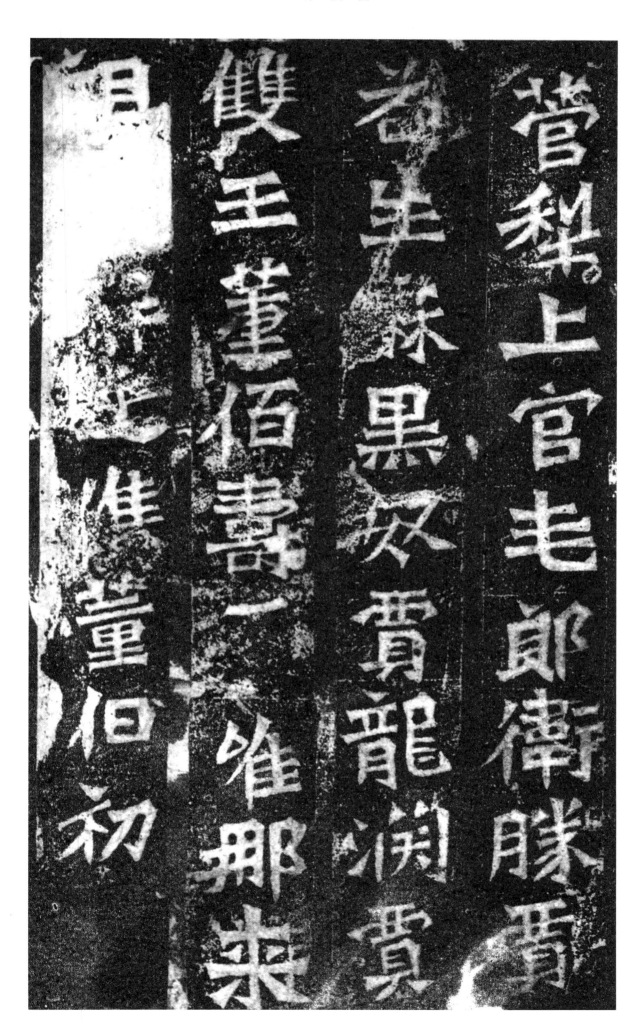

菅犁上官毛郎卫胜贾
苟生□黑奴贾龙渊贾
双王董佰寿□唯那来
祖解延儁董佰初

臣景明三年岁在壬午
五月戊子朔廿七日造
讫

臣景明三年歲在壬午
五月戊子朔廿七日造

魏灵藏造像记

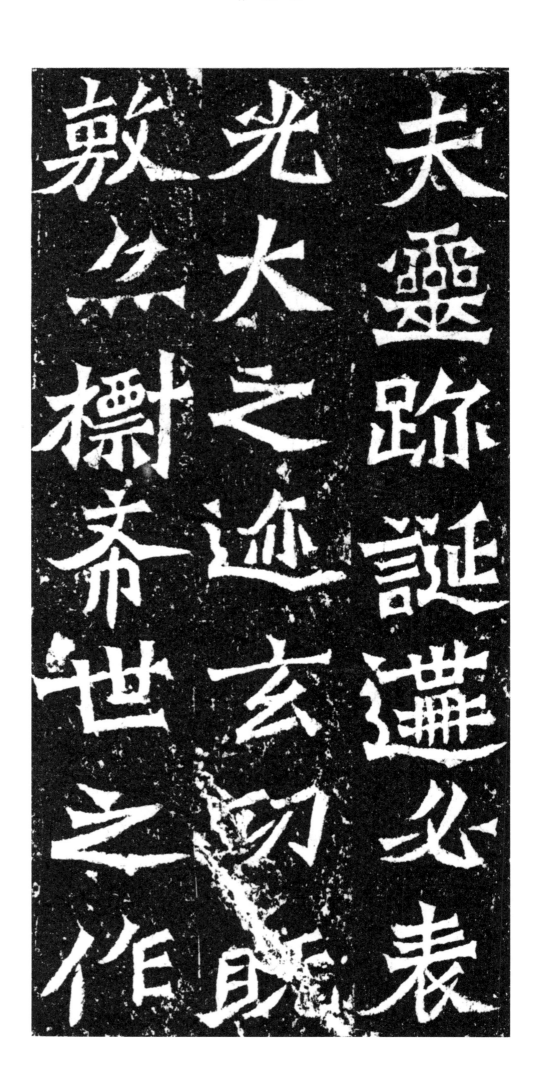

夫灵迹诞遘必表
光大之迹玄功既
敷亦标希世之作

自双林改照大千
怀缀映之悲慧日
潜晖唅生衔道慕

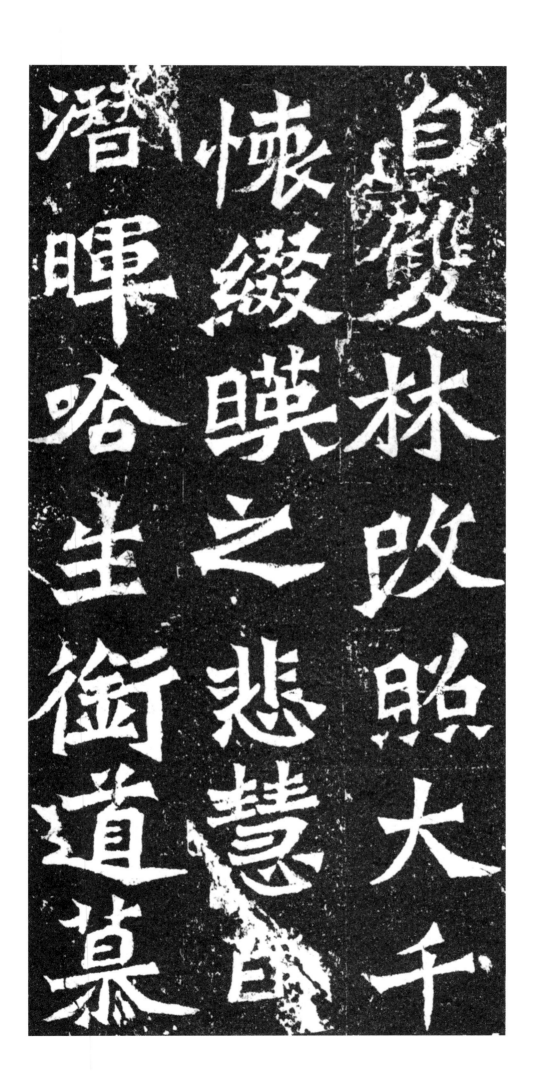

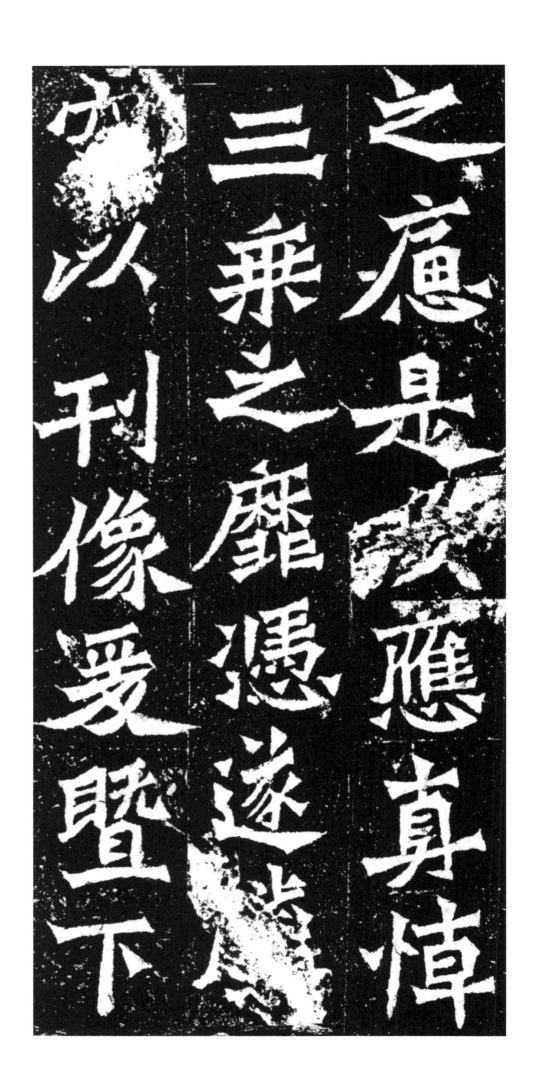

之瘜是以應真悼
三乗之靡憑遂腾
空以刊像爰暨下

代兹容厥作钜鹿
魏灵藏河东薛法
绍二人等求豪光

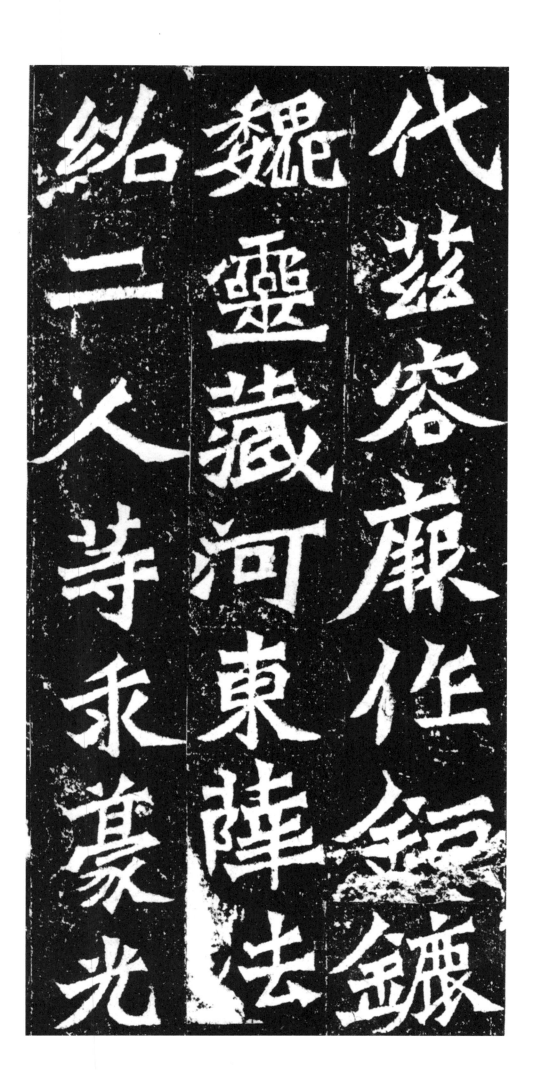

東照之資闕兜率
翅頭之益敢 輙
磬家財造石像一

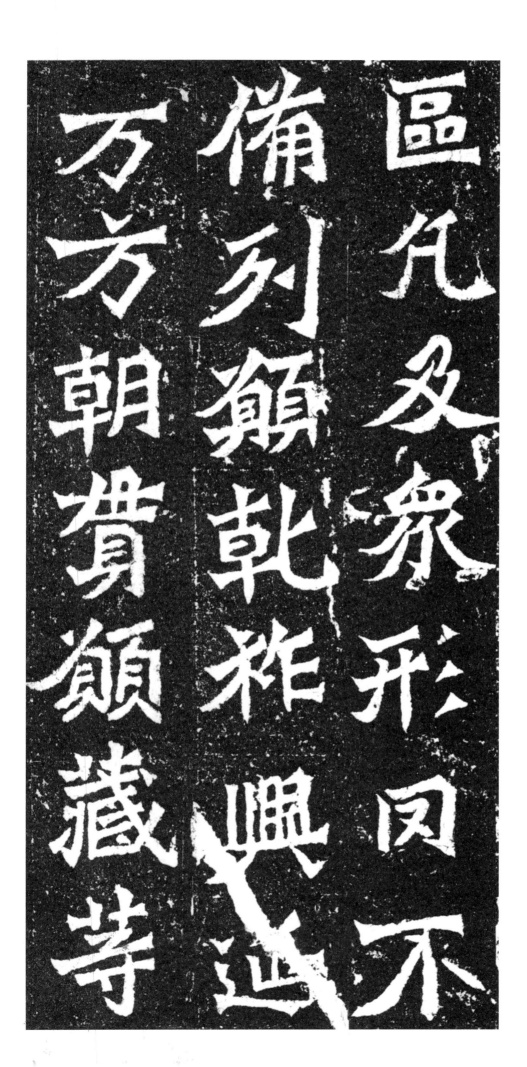

區凡及眾形罔不
備列頫乾祚興延
万万朝貫頫藏等

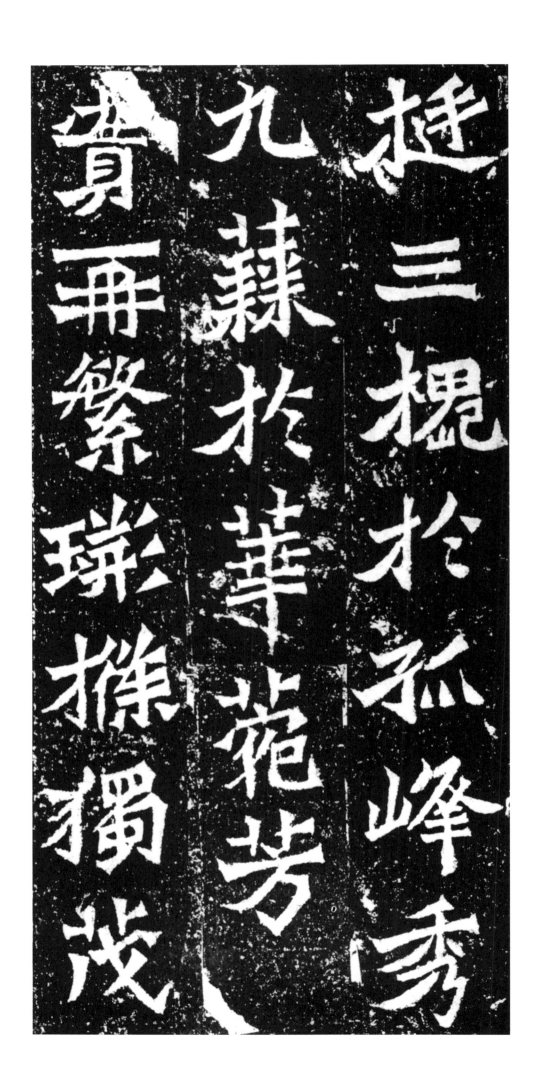

合门荣葩福流奕
叶命终之后飞逢
千圣神飏六通智

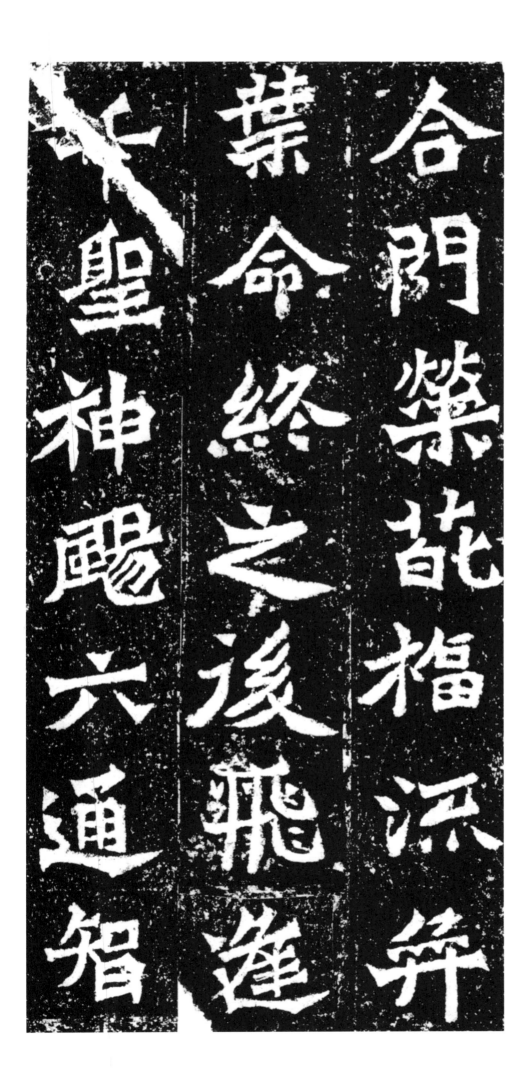

周三達曠世所生元

身眷屬捨百郭則

鹏擊龍花悟無生

则凤昇道树五道
群生咸同斯庆陆
浑县功曹魏灵藏

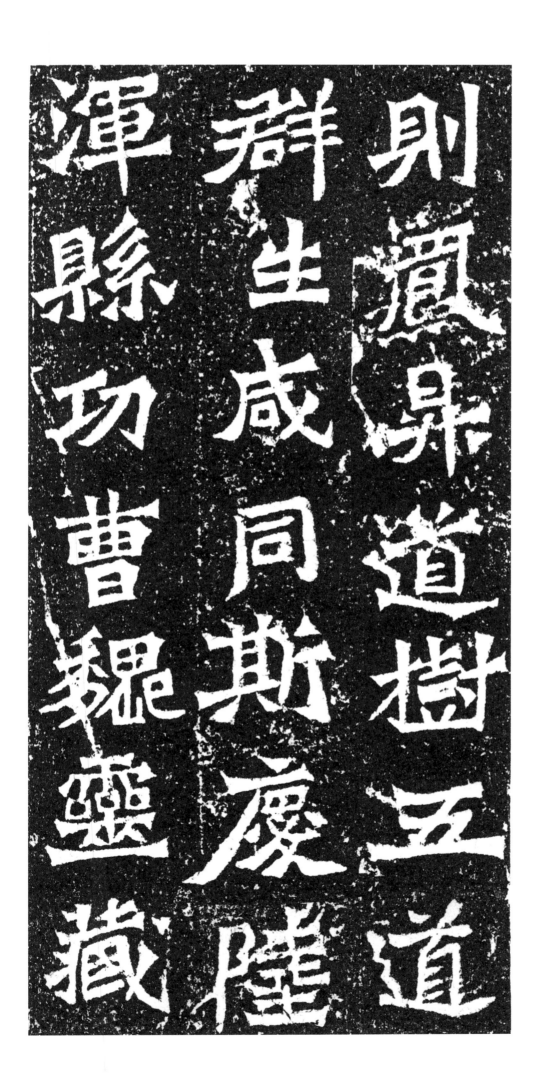

图书在版编目（CIP）数据

龙门四品 / 卢国联编著 . —上海：上海人民美术出版社，
2018.6
（书法自学与鉴赏丛帖）
ISBN 978-7-5586-0716-5

Ⅰ. ①龙… Ⅱ. ①卢… Ⅲ. ①楷书–碑帖–中国–北魏.Ⅳ.
① J292.23

中国版本图书馆 CIP 数据核字 (2018) 第 048459 号

书法自学与鉴赏丛帖

龙门四品

编　　著：卢国联
策　　划：黄　淳
责任编辑：黄　淳
技术编辑：史　湧
装帧设计：肖祥德
版式制作：高　婕　蒋卫斌
责任校对：史莉萍
出版发行：上海人民美術出版社
　　　　　（上海市长乐路 672 弄 33 号）
邮　　编：200040　　电　　话：021-54044520
网　　址：www.shrmms.com
印　　刷：上海盛通时代印刷有限公司
地　　址：上海市金山区金水路 268 号
开　　本：787×1390　　1/16　　3.75 印张
版　　次：2018 年 6 月第 1 版
印　　次：2018 年 6 月第 1 次
书　　号：978-7-5586-0716-5
定　　价：26.00 元